COUVERTURE SUPERIEURE ET INFERIEURE
EN COULEUR

19 Mars 1839

VENTE
APRÈS LE DÉCÈS
DE M. L'ABBÉ HEUDE,

ANCIEN CURÉ DE SAINT-PATRICE ET CHANOINE HONORAIRE
DU CHAPITRE DE LA MÉTROPOLE DE ROUEN,

D'UNE JOLIE COLLECTION

DE TABLEAUX

ANCIENS ET MODERNES,
ET GÉNÉRALEMENT AGRÉABLES,

*Des Écoles d'Italie, de Flandre et Françaises,
et par d'habiles Maîtres;*

LAQUELLE AURA LIEU

LE 19 MARS DU PRÉSENT MOIS, HEURE DE MIDI, RUE BIHOREL, n° 19,

Par le ministère de MM. Letort, Commissaire-Priseur, rue du Champ-du-Pardon, n° 12; et Roux, du Cantal, Expert en objets d'arts, rue Jacob, à Paris, n° 6.

IL Y AURA EXPOSITION PUBLIQUE DESDITS OBJETS
DANS LE SUSDIT LOCAL,

Les deux jours qui précéderont la Vente, de midi à 5 heures de relevée.

Les Acquéreurs payeront 5 p. % en sus du prix de l'Adjudication.

Le présent Catalogue se distribue chez M. Hacbeth, Grande-Rue, Hôtel Saint-Herbland.

ROUEN.—IMP. D'ÉMILE PÉRIAUX, RUE PERCIÈRE, N° 26.

1839.

AVERTISSEMENT.

M. l'abbé HEUDE, l'un des plus grands prédicateurs de la Normandie et amateur distingué des Beaux-Arts vient de terminer sa longue et glorieuse carrière dans l'état Ecclésiastique ; il est décédé dans sa 87ᵐᵉ année.

La ville de Rouen, si féconde en grands hommes, le vit naître le 16 mars 1752; l'abbé HEUDE se fit d'abord remarquer dans sa jeunesse par de brillantes études : à peine arrivé à la prêtrise, il fut nommé Bibliothécaire du Chapitre de la Métropole, ensuite curé de Saint-Patrice avant et après la révolution, et en dernier chanoine honoraire de la Cathédrale. C'est dans ses fonctions pastorales où il remplit avec talent et dignité dans toute l'étendue du Diocèse ; qu'il fit connaître son éloquence et la beauté et l'onction de ses sermons qui devraient déjà être imprimés. Enfin, exténué par 50 années de fatigue de toute espèce, et pressé par son grand âge, ce respectable vieillard dut penser à sa retraite, en conséquence, il se démit de sa cure de Saint-Patrice, c'est dans cette honorable retraite qu'il termina paisiblement sa longue carrière.

M. l'abbé HEUDE aimait le travail et s'occupait constamment des Lettres et des Arts ; il avait formé une jolie Collection de Tableaux et une Bibliothèque des plus intéressantes, composée de livres et manuscrits les plus rares et précieux : il est à regretter que M. l'abbé HEUDE ait éprouvé dans sa vieillesse des besoins tellement pressants qui le mirent dans la nécessité d'en faire le sacrifice.

La Collection de Tableaux dont nous venons de parler n'a pas éprouvé le même sort, en raison de la grande prédilection du défunt ; elle est restée intact et conforme au présent Catalogue que nous avons rédigé en partie sur celui de feu M. l'abbé HEUDE, auquel nous n'avons fait que quelques légers changements par respect pour sa mémoire et sa longue expérience dans la connaissance des Tableaux ; nous invitons donc Messieurs les amateurs de visiter notre exposition indiquée en tête du présent Catalogue; ils y trouveront des ouvrages des Ecoles anciennes et modernes et par de bons maîtres ; du moins, ils auront l'avantage d'apprécier par eux-mêmes leur mérite, et en outre leurs valeurs.

CATALOGUE

D'UNE JOLIE COLLECTION

DE TABLEAUX.

ÉCOLE ITALIENNE.

RAPHAEL (attribué).

1. — Voici un précieux tableau que nous avons donné à Raphaël, par les rapports frappants que nous lui trouvons avec les ouvrages du prince de la peinture, principalement pour la touche et la couleur, indépendamment de la grâce la noblesse et la pureté des contours qu'on ne peut se lasser d'admirer. Au revenant, si ce tableau n'est pas de Raphaël, on conviendra, du moins, qu'il est digne d'en être sous bien des rapports ; au reste, nous soumettrons notre opinion, à cet égard, aux grands connaisseurs en peinture, ils seront maître de l'applaudir ou de le blâmer.

LALBANNE.

2. — Un tableau d'un beau et grand caractère, et d'une précieuse exécution, représentant Jésus-Christ portant sa croix ; il est aidé par Simon le Cirénéen, et conduit par deux bourreaux dont un tenant une corde dans sa main. Ce tableau était regardé dans le cabinet de M. Heuse comme étant de Lalbane.

DOLCI (AGNÈSE)

3. — La Madeleine, peinte entièrement nue. Elle a les yeux élevés vers le ciel, une main posée sur la poitrine et l'autre sur une tête de mort.

GEMINANI.

4. Darius trouve le corps d'Alexandre, mort près de sa tente : riche et belle composition, dans laquelle on remarque une foule de guerriers.

LE CHEVALIER VOLAIRE.

5. — L'Incendie d'une ville d'Italie, située sur les bords de la mer ; cette scène d'horreur se passe pendant la nuit.

SASOFÉRATO.

6. — La Vierge, vue des trois-quarts et à mi-corps, les mains jointes et encadrée dans une riche bordure.

PARMIÉSAN (attribué).

7. — La Vierge, assise dans un paysage, à côté de Saint-Joseph, présentant son sein à son divin enfant couché sur ses genoux.

GONASPRE-POUSSIN.

8. — Un bon paysage historique baigné par un lac, orné de fabriques, figures et autres objets.

THÉODORE DE NAPLES.

9. — Un bon tableau de cet habile peintre italien, et bien conservé, représentant la vente des esclaves par le dey d'Alger.

ÉCOLE DU GUIDE.

10. — La Madeleine, les mains croisées sur la poitrine et les yeux élevés vers le ciel, se vouant à la pénitence.

LANFRANC (attribué).

11. — Saint Mathieu, écrivant son évangile.

MICHEL ANGE DE CARAVAGE.

12. — Un chasseur, accompagné de ses gens, et un âne chargé de gibier de sa chasse.

GAUFREDI.

13. — Un précieux petit tableau, représentant une ville d'Italie, dans laquelle on voit un volcan et quantité de jolies petites figures.

14.—Un petit PAYSAGE avec trois figures dans le goût de Salvator.

FAUSKI·

15. — Un tableau grisaille, représentant un hiver.

ECOLE DE MURILLO.

16.—La Madeleine pénitente, fixe avec regret un crucifix qu'elle tient dans ses mains, appliquées sur la poitrine.

ÉCOLE FLAMANDE.

KAREL DUJARDIN.

17. — Un tableau du plus beau faire et du meilleur temps de ce grand peintre de guerre, lequel n'était pas non plus étranger à l'histoire. Le tableau qui nous occupe en offre la preuve; il représente Saint Pierre, vu à mi-corps et de trois-quarts, les mains jointes et la tête inclinée. Nous recommandons aux amateurs de la bonne peinture ce rare et admirable tableau.

PAR LE MÊME

18. — Devant une auberge de campagne, sur la porte de la maison, on voit une servante qui semble adresser la parole à son maître, debout devant un tonneau, à côté d'un cavalier qui boit son verre, tandis que trois jeunes mendiants dansent au son d'un instrument grotesque, non loin de la maison. Bien que ce tableau ne soit que de la jeunesse de ce grand peintre, néanmoins, on y trouve toute la beauté de sa touche spirituelle, le feu de son pinceau et le brillant de ses lumières qui caractérisent essentiellement ses beaux ouvrages.

DAVID TENIERS FILS.

19. — Un paysage, ou vue de Flandre. On remarque à droite du tableau un cabaret entouré de masses d'arbres et quelques

voyageurs qui sortent de s'y rafraîchir. Sur le premier plan on voit encore deux autres voyageurs qui conversent. Du côté opposé, on distingue un joli lointain, occupé par un village environné de quelques bouquets d'arbres. Les tableaux de ce grand peintre sont épuisés, on n'en trouve que très-rarement.

ATTRIBUÉ AU MÊME, DANS SA VIEILLESSE.

20.— Des buveurs jouent aux cartes dans un cabaret, semblant se disputer, sans doute pour le paiement de l'écot ; le maître de la maison qui apparaît à travers une fenêtre, semble leur imposer silence.

BOUT ET BAUDOINS.

21.— Fête villageoise, la plus capitale que nous ayions eue occasion de voir de ces deux maîtres réunis dans le commerce des Arts. On y remarque cette gaîté et ces mouvements champêtres qui enchantent l'œil du spectateur.

SENAIDERS.

22.— Un marché aux poissons, situé à l'entrée d'un village, bordant la mer. On y voit des marchands et marchandes, ainsi que nombre de pêcheurs, les uns pour acheter du poisson, les autres pour en vendre. Tableau recommandable pour la voûte, la richesse et la beauté de la composition. Les figures qui meublent ce tableau étaient considérées, dans le cabinet de feu l'abbé HEUDE, comme étant de Rubens.

OMÉGANCK.

23.— Un paysage de la plus précieuse exécution, pris au soleil couchant. La gauche offre une ferme environnée d'arbres, et la droite un joli lointain. Le premier plan est occupé par des animaux de diverses espèces, couchés sur la pelouse ; plus loin on en distingue quelques autres debout. Sans doute que Messieurs les amateurs s'empresseront d'acquérir un tableau dans lequel on trouve toute la fraîcheur et le charme pittoresque de la nature,

et dont la réputation de l'auteur est devenue européenne : tout récemment, on vient de vendre à la vente du comte de Sommariva, un tableau de ce maître sept mille francs.

VAN GOYEN.

24.— Un tableau capital et du plus beau faire de cet habile maître, représentant une marine, bordée à droite, par un bout de paysage et quelques fabriques ; le premier plan à gauche est occupé par une barque chargée de pêcheurs et quelques autres qui se laissent voir dans l'éloignement.

BRAKEMBURG.

25.— Un charlatan, ou coureur de province, entouré d'une foule de curieux qui semblent prendre plaisir à voir danser, au son d'un tambourin, deux petits chiens habillés.

BREUGHEL DE VELOURS.

26.— Huit précieux petits tableaux, disons plutôt des diamants en peinture ; ils sont contenus dans deux cadres : 4 sont tirés de l'ancien testament, les autres offrent les 4 saisons. La peinture n'a rien produit de semblable pour la pureté et la finesse de l'exécution et le brillant des teintes.

ATTRIBUÉ AU MÊME.

27.— Deux charmants petits tableaux de paysages, ornés de jolies figures, dans le goût de Rubens, et parfaitement conservés.

BADTHAZARD DÉNÉER (attribué).

28.— Le portrait de feu M. Huc de la Roque, doyen du chapitre de Rouen ; la tête surtout en est admirable pour la vérité et la finesse du coloris : ce portrait, grandeur de nature, est encadré dans une riche bordure ancienne, sculptée.

MOLNAER.

29.— Un tableau d'hiver, rendu avec un art et une vérité que les peintres Flamands seuls mettent dans l'exécution de leurs ou-

vrages. Celui qui nous occupe en ce moment offre, à droite du sujet, un groupe de fabriques où se mêlent quelques arbres dépouillés de leurs feuilles. Le côté opposé est occupé par des glaces chargées de nombre de patineurs des deux sexes. Ce tableau ne laisse rien à désirer pour la vérité de la nature et la conservation.

HONDIUS.

30. — Une chasse au sanglier, tableau capital, et l'un des plus beaux de ce maître. Certes, s'il n'était pas gravé, nous n'aurions pas hésité un instant à l'attribuer à Senoyders ; il en est digne sous tous les rapports ; l'on y remarque cette force d'action et cette fureur acharnée des chiens qui le coiffent ; l'un d'eux est enlevé de terre par un coup de mâchoire de ce furieux animal, tandis que les autres le terrassent.

La gravure est collée derrière.

GÉRARD LAIRESSE.

32.—Un tableau des plus distingués de cet habile maître, représentant Abraham, faisant rafraîchir trois anges qui sont venus le visiter. La scène se passe dans le vestibule d'un palais

DELAHAYE.

32.— Un délicieux tableau de ce maître qui réunit à-la-fois le charme de la composition à celui de la nature : il représente un maître de musique, donnant leçon à son écolier, tandis qu'une femme-de-chambre lui présente une lettre.

STÉEN.

35. — Dans un intérieur rustique, meublé de divers ustensiles, on voit une réunion de Flamands et Flamandes, assis autour d'une table. Les uns conversent, tandis que les autres fument et boivent. Ici la nature est représentée dans toute sa simplicité, et représente les habitudes grotesques des Flamands.

VAN KESSEL.

34. — Un tableau d'une finesse d'exécution et d'une vérité étonnante; il représente diverses poules, des poussins et un coq occupés à chercher leur vie dans une campagne non loin d'une ferme.

WOUWERMANS (Pierre).

35. — Un repos de chasse dans un beau et riche paysage. Cette agréable composition offre un cavalier à gauche faisant boire son cheval; il est suivi de son valet, et à la droite une société de gens de distinction faisant collation.

DUSSART.

36. — Dans un intérieur rustique on voit deux hommes assis sur des chaises, l'un fume sa pipe, tandis que l'autre se dispose à se verser à boire; derrière est une jeune et jolie ménagère debout qui les fixe en souriant. Tableau que nous aurions pu donner à Ostade, tant il a des rapports frappants avec les ouvrages de ce grand peintre; un chien et nombre d'autres accessoires meublent le lieu de la scène.

NETSCHER (Constantin).

37. — Un charmant tableau offrant une dame de qualité vue de trois-quarts et jusqu'aux genoux, et vêtue d'une robe de satin blanc. Elle est assise sous un vestibule décoré d'une draperie, et reçoit un pot de fleurs que lui porte son nègre.

PAR LE MÊME.

38. — Un autre portrait également d'une dame de qualité; elle est vue de face, vêtue d'une robe bleue et assise dans un parc, tenant dans ses mains un collier de perles.

BRIL (Paul).

39. — Deux tableaux capitaux faisant pendant, ornés de jolies figures, par Abraham Blacmart; l'un représentant l'incendie de Sodome, et l'autre Moïse trouvé sur le Nil.

RUBENS.

40. — Job sur le fumier. Ce tableau auquel nous avons joint la gravure, pourrait bien être le petit du grand que l'on voit dans une église de la Belgique.

MÊME ATTRIBUTION.

41. — Le serpent d'airain, riche et belle composition et dont la gravure est derrière le cadre.

MÊME ATTRIBUTION.

42. — Le Christ mort, soutenu par la Vierge et Saint Jean.

NOLKINS.

43. — Un précieux petit paysage orné de nombre de jolies figures et animaux.

VAN FALENS.

44. — Un retour de chasse; riche et agréable composition dans laquelle on remarque quantité de personnages des deux sexes, chevaux, chiens et autres jolis détails.

BRAUWER.

45. — Un homme et une femme assis dans un intérieur rustique et jouant aux cartes sur un tonneau, tandis qu'une vieille, placée derrière, les fixe en souriant.

VENDEN VELDE.

46. — Un précieux petit tableau de marine chargée de divers bâtiments voilés qui voguent sur la mer, et nombre de jolies figures de passagers marins et autres, qui semblent les accompagner.

RICAERT.

47. — Un chirurgien de campagne pansant le pied d'un homme assis sur une chaise, tandis qu'une vieille, placée derrière, semble plaindre le souffrant.

OBEMA (Attribué).

48. — Un beau paysage d'une exécution large et savante et d'un bel effet; il est boisé dans toutes ses parties et orné de trois figures et un cheval.

VAN MOL.

49. — Un évangéliste, ou vieillard, d'un beau caractère et bien peint, occupé à écrire pendant qu'un jeune homme le regarde.

JEAN SENS.

50. — La femme adultère. La pécheresse est conduite par deux gardes devant Jésus-Christ, accompagné de ses apôtres. Bon tableau de cet habile peintre flamand.

PYNAKER (Attribué).

51. — Un grand paysage orné de deux figures sur le premier plan.

P. DE CHAMPAGNE.

52. — Saint Jérome assis dans sa grotte, occupé de lecture. La gravure est collée derrière la bordure.

ORMANS.

55. — Un atelier de sculpture, dans lequel on remarque divers artistes et une femme qui leur porte à goûter.

WAUWERMANS. (attribué).

56. — Un paysage pittoresque dans lequel on voit, à droite, une auberge sur un monticule, et à gauche une nappe d'eau; il est orné de jolies figures et de quelques animaux.

57. — Une copie de la mère de Girard Dauw, d'après un tableau de son fils.

VAN BREDA.

58. — Deux cavaliers tirant sur des voleurs cachés dans des ruines.

TENIERS père.

58. — Des joueurs de cartes dans l'intérieur d'une tabagie ; trois occupent le premier plan à droite, et les autres dans le fond du tableau à gauche.

FRANC.

59. — Jésus-Christ assis sur une pierre, tenant un roseau à la main.

VAN EUDEN.

60. — Une précieuse petite gouache représentant un riche paysage orné de jolies figures.

VAN ARTOIS.

61. — Une frise paysage.

ROTEMMHACHER.

62. — Une petite sainte-famille peinte sur aventurine.

DUTRICI.

63. — Un homme vu de trois quarts et à mi-corps, en costume du Levant.

GERARDOUW (Attribué).

64. — Un vieillard vu de trois quarts et à mi-corps, la tête appuyée sur sa main.

CALF.

65. — Une marchande de légumes assise dans un marché.

REMBRANT (Attribué).

66. — Buste d'un rabbin.

ÉCOLE FRANÇAISE.

JOUVENET.

67. — Saint-Louis lavant les pieds aux pauvres avant de leur donner à dîner. Tableau capital qui honorera toujours la mémoire de ce grand peintre, principalement de l'histoire sainte. Sans doute que messieurs les amateurs de Rouen s'empresseront d'acquérir un ouvrage des plus remarquables du peintre le plus savant sorti de leur ville.

PAR LE MÊME.

68. — Deux tableaux faisant pendant, l'un représentant le songe de Jacob et l'autre celui de Joseph, l'un et l'autre environnés d'anges et de chérubins qui voltigent dans les cieux.

VATTEAU.

69. — Un tableau très-fin et de la plus belle manière de cet habile maître. Il représente l'entrée d'un parc dans lequel on remarque une société de gens de distinction qui occupent une partie du premier plan; il est à regretter que le temps n'ait pas respecté également toutes les parties de ce délicieux tableau.

PARROCEL.

70. — Saint Jean prêchant dans le désert. Tableau savant offrant à la fois une belle, riche et agréable composition; nous considérons cette production comme étant l'un des plus beaux ouvrages de ce grand coloriste de l'ancienne école française.

RAOUX.

71. — Deux charmants tableaux faisant pendant pleins de grâce et de vérité, l'un représentant un atelier de peinture et

l'autre de sculpture, dans lequel on voit la statue d'un évêque que l'auteur fait voir à une religieuse et à une dame de qualité, l'une et l'autre assises, lesquelles applaudissent ce bel ouvrage. Le pendant offre une jeune et jolie dame également assise, qui semble faire quelques observations sur un tableau que l'on voit placé sur un chevalet, à l'auteur de cet ouvrage que l'on distingue debout derrière elle.

LE NAIN.

72. — Cet habile peintre de genre, du siècle de Louis XIV, nous a donné ici un tableau hors de son genre : c'est une sainte famille en repos, composée de la Vierge, l'Enfant Jésus, Saint-Jean et Saint-Joseph. Bon et rare tableau.

POUSSIN (Nicolas).

73. — Un tableau que nous regardons comme étant de la jeunesse de ce grand maître, représentant une sainte-famille ; la Vierge à genoux les mains croisées sur la poitrine, contemple son divin enfant couché sur un berceau, Saint Joseph placé derrière, debout et appuyé sur son bâton, fixe avec tendresse le petit nouveau né ; deux anges que l'on distingue dans le ciel terminent cette simple et aimable composition.

DESPORTES.

74. — Un tableau de nature morte du plus beau faire de cet habile maître, peint en 1616 ; les nombreuses volailles et autres qui le composent sont rendues avec un art et une vérité qui rivalisent avec la nature.

LEFÉVRE (Claude).

75. — Le portrait de Fénélon, peint dans sa jeunesse. Il est vu à mi-corps et de trois-quarts.

STELLA.

76. — Le Christ en croix. Il est pleuré par la Vierge, la Madeleine et Saint Jean : belle imitation du Poussin.

CALLOT.

77. — Deux gueux, l'homme et la femme. L'un mange sa soupe, tandis que l'autre chauffe ses mains sur un réchaud. Nous y avons joint la gravure par le même auteur.

LE SUEUR, (DANS SA JEUNESSE).

78. — Deux tableaux de forme ronde et très-soignés, représentant des sujets tirés de la vie de Sainte Catherine.

RIGAUD.

78 (bis) — Un portrait très-fin, du duc de Montmorency.

GANDA.

79. — Deux petits pendants, l'un représentant un clair de lune et l'autre un paysage.

RESER.

80. — Un paysage montueux, avec figures.

LARGILIÈRE.

81. — Le portrait du chancellier d'Aguesseau.

LAUTERBOURG.

82. — Deux petits paysages faisant pendant, ornés de figures et animaux.

ECOLE DE LE BRUN.

83. — Deux tableaux pendants, représentant Saint-Jean et la Vierge.

SNAVE.

84. — Une copie du portrait d'Erosme d'après Holbein.

VERNET (attribué).

85. — Marine, vue au clair de lune.

RESTOUT.

86. — Le repas d'Emmaüs.

OUDRI.

87. — Deux études, représentant deux petits chiens couchés.

BOUCHER (genre de).

88. — Un paysage très-agréable, dans lequel on remarque un rendez-vous de chasse.

MÊME GENRE.

89. — Un joli petit paysage avec fabriques et figures.

SAINT-MARTIN.

90. — Un paysage avec figures et animaux.

LE SUEUR (attribué).

91. — Deux tableaux pendants. L'un représentant St. François, et l'autre St. Bruno.

BAPTISTE.

92. — Une corbeille de fleurs.

SUWBAC DES FONTAINES

93. — Un petit échantillon représentant un cavalier dans un paysage.

LEDOU (mademoiselle), élève de Greuze

94. — Une jolie petite villageoise, filant à la quenouille. Elle est vue de face et à mi-corps ; tableau digne de Greuze, son maître.

GREUZE (attribué).

95. — Un enfant convalescent.

MÊME (attribué).

96. — La veuve plongée dans la douleur.

MÊME (attribué)

97. — Le jeune géomètre.

LANCRET (attribué.

98. — Deux tableaux pendants. Dans l'un, des enfants bâtissent des châteaux de cartes, dans l'autre ils nourrissent des oiseaux à la brochette.

LANGLOIS.

99. — Quatre petits tableaux, la Pucelle d'Orléans. Une neige, paysage et autres.

MACHI.

100 — Une place de Rouen, de laquelle on remarque nombre de curieux rangés autour de la boutique d'un charlatan.

PAR LE MÊME.

101. — Un petit tableau d'architecture, avec des figures et autres objets.

MIGNARD.

102 — Ecce homo.

MEUBLES ET OBJETS DE CURIOSITÉS.

4 Pandules, dont deux anciennes, un Réveil et un Bénitier anciens, garnis de bronze doré ; une Longue-Vue anglaise ; 2 Flambeaux à branches dorés ; 2 petits Flambeaux faisant meuble doré ; 2 Girandoles anciennes, à branches dorées ; 1 Cabinet d'ébène sculpté ; un autre idem, en écaille rose ; un Meuble ancien, garni en bronze doré.

Diverses porcelaines du Japon, de Chine et autres :

Un ancien encrier de forme gothique, garni d'ancienne porcelaine de Sèvres et en bronze doré.

Un Plat d'un grand volume en verre antique, morceau rare et curieux, incrusté dans une table d'acajou.

SUPPLÉMENT.

CLOMP.

Un charmant Paysage, dans lequel on remarque des animaux de diverses espèces, debout et couchés sur la pelouse ; beau tableau digne des ouvrages de Paul Poter, son maître.

STELLA (Jacques).

Une Sainte Famille, composition de quatre figures ; la Vierge, Saint Joseph, l'Enfant Jésus et le petit Saint Jean.

STORCK (Abraham).

Deux jolies Marines faisant pendant, représentant des vues d'Italie ; dans l'une, on voit à gauche divers monuments antiques, et à droite, un bras de mer chargé de bâtiments ; l'autre offre à droite une vaste église environnée de quelques fabriques ; et du côté opposé, la mer sur laquelle on voit divers bâtiments voilés. Tableau bien conservé.

FRANC (François).

On compte sept peintres de la même famille et du même nom ; François, dont nous venons de parler, est le plus savant de tous les tableaux que nous offrons aux curieux, et de ses plus beaux ; il représente le corps de Jésus-Christ mort, et couché sur un linceuil ; il est pleuré par la Vierge, Saint Jean, la Madeleine et Simon le Cirénéen.

VAUWERMANS (Philippe).

Une Bataille, tableau dans lequel on trouve encore des beautés, malgré les ravages du temps.

VAN DERNÉER.

Un Paysage d'un effet piquant, pris au soleil couchant. Bien que ce tableau aye souffert, néanmoins on y trouve encore les beautés du maître.

HUSEMANS DE MALINES.

Un Paysage d'un effet piquant, orné de jolies figures par Reghyn, et l'un des plus beaux qu'ont produit les pinceaux de cet habile maître.

LEBRUN (Charles).

Une Sainte Famille, composition de trois figures ; la Vierge, l'Enfant Jésus et le petit Saint Jean ; tableau gravé par Poilli, sous le nom de *la Vierge au silence*.

N° 102. — On vendra, sous ce numéro, divers petits objets, et ceux omis au présent Catalogue.

www.ingramcontent.com/pod-product-compliance
Lightning Source LLC
Chambersburg PA
CBHW030131230526
45469CB00005B/1897